(le texte est in-8. V. 2500
G. + A. 1.)

V. 2500.
G. A. 2.

à conserver

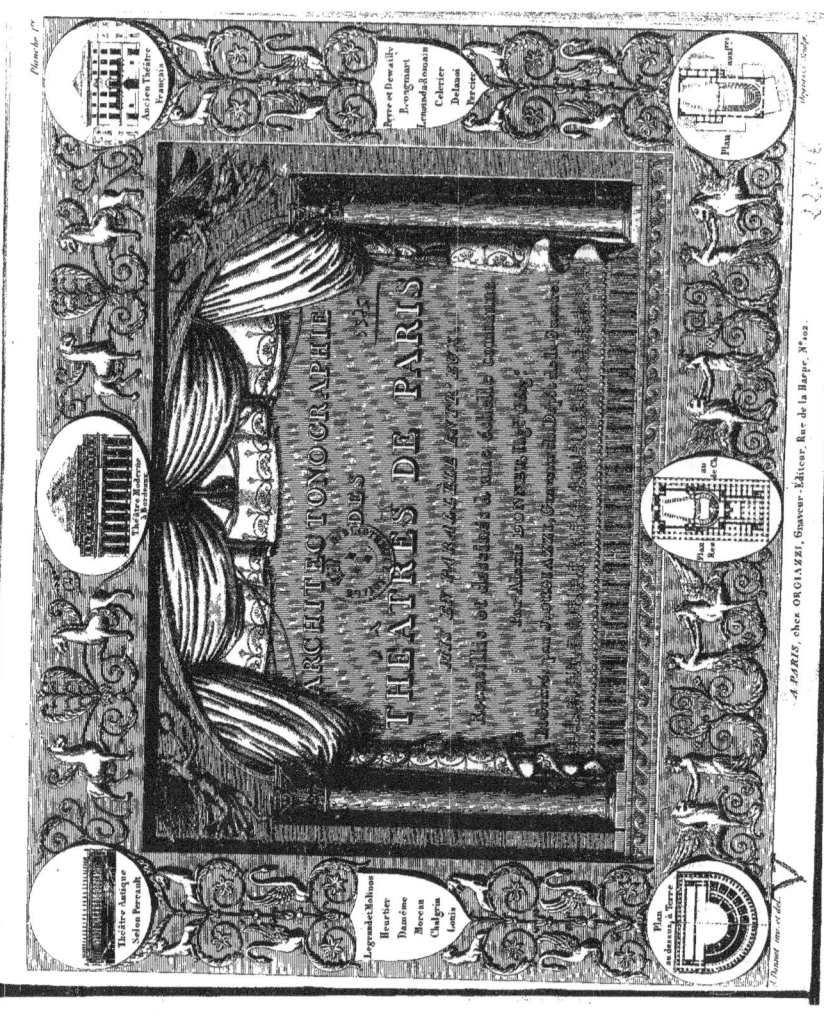

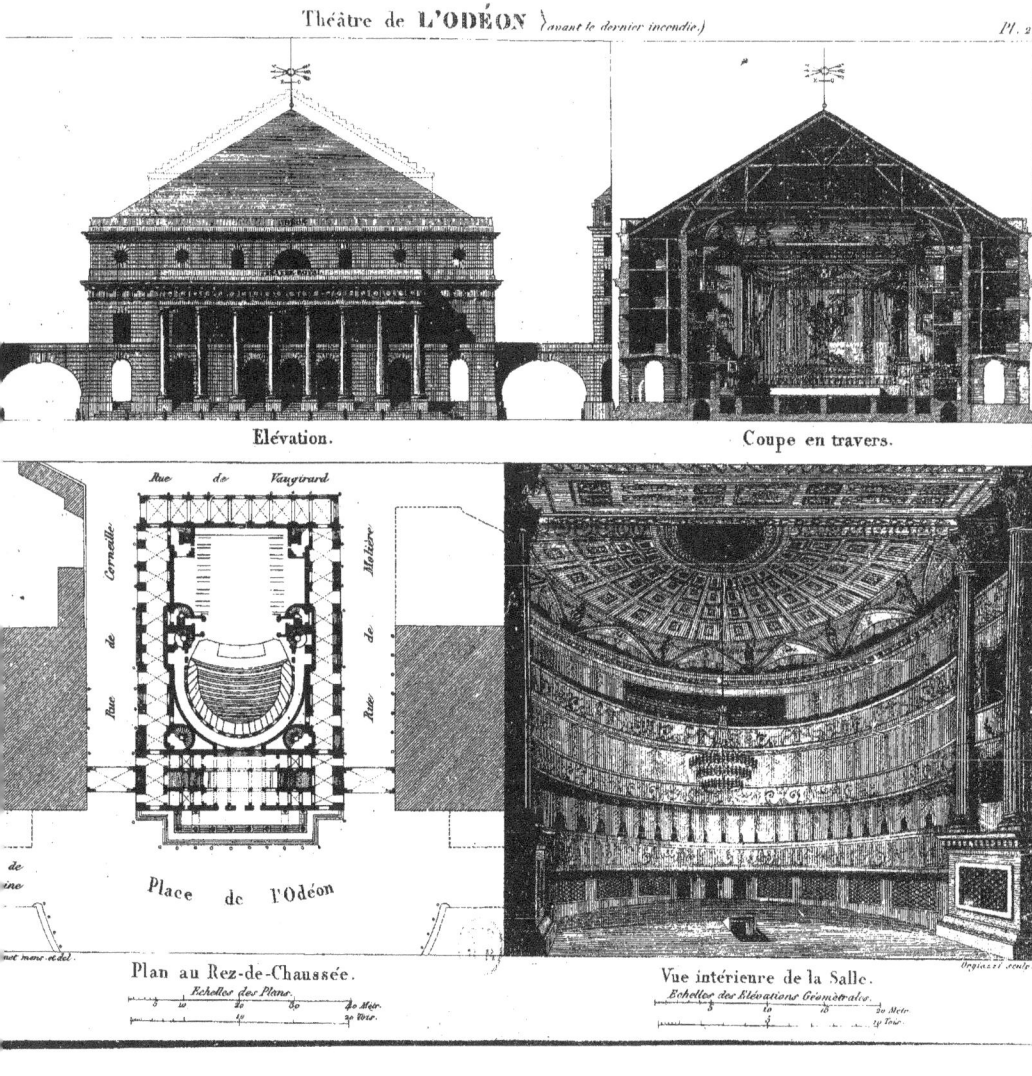

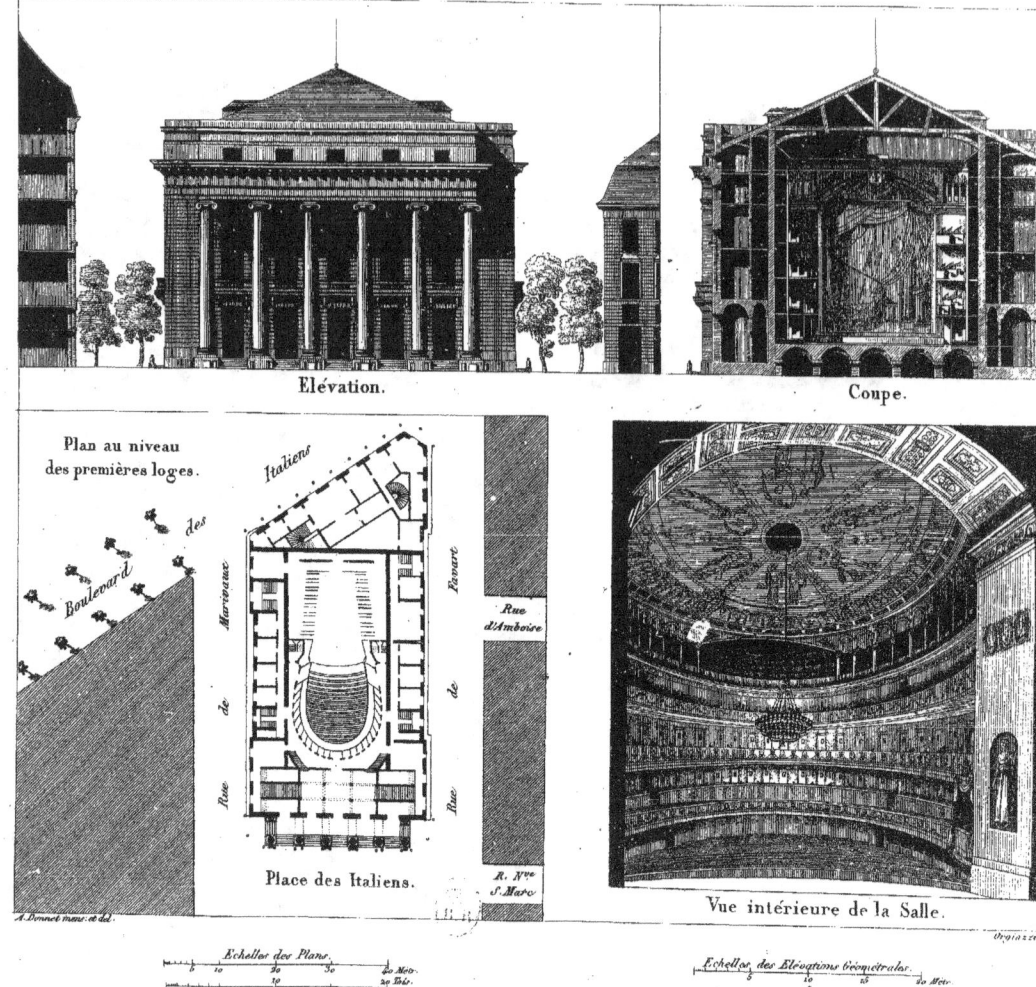

Théâtres des VARIÉTÉS et du MARAIS *(Détruit)*

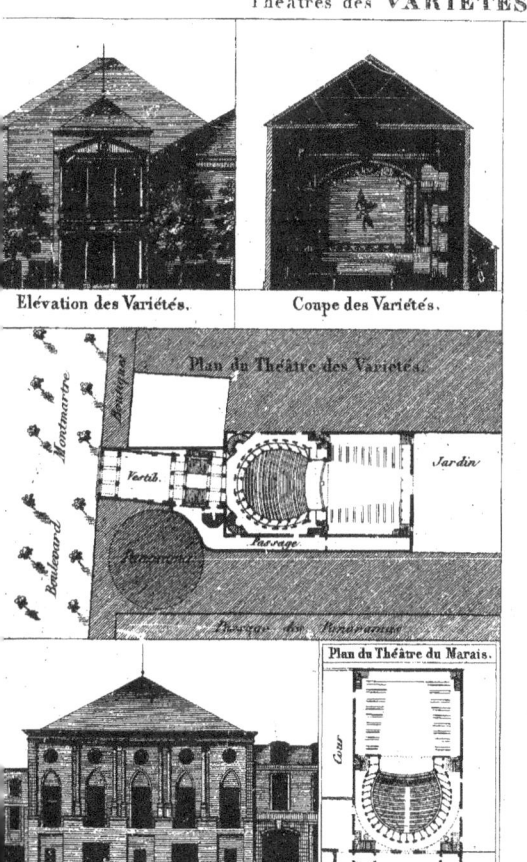

Elévation des Variétés. — Coupe des Variétés.
Plan du Théâtre des Variétés.
Elévation du Théâtre du Marais. — Plan du Théâtre du Marais.

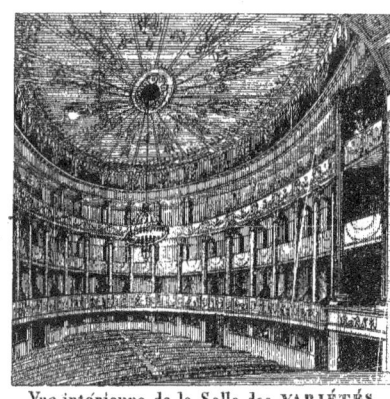

Vue intérieure de la Salle des VARIÉTÉS.

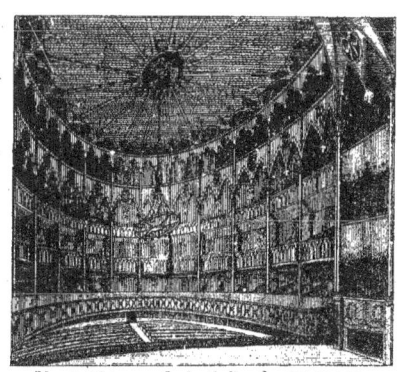

Vue intérieure de la Salle du MARAIS.

Echelles des Plans. — Echelles des Elévations Géométrales.

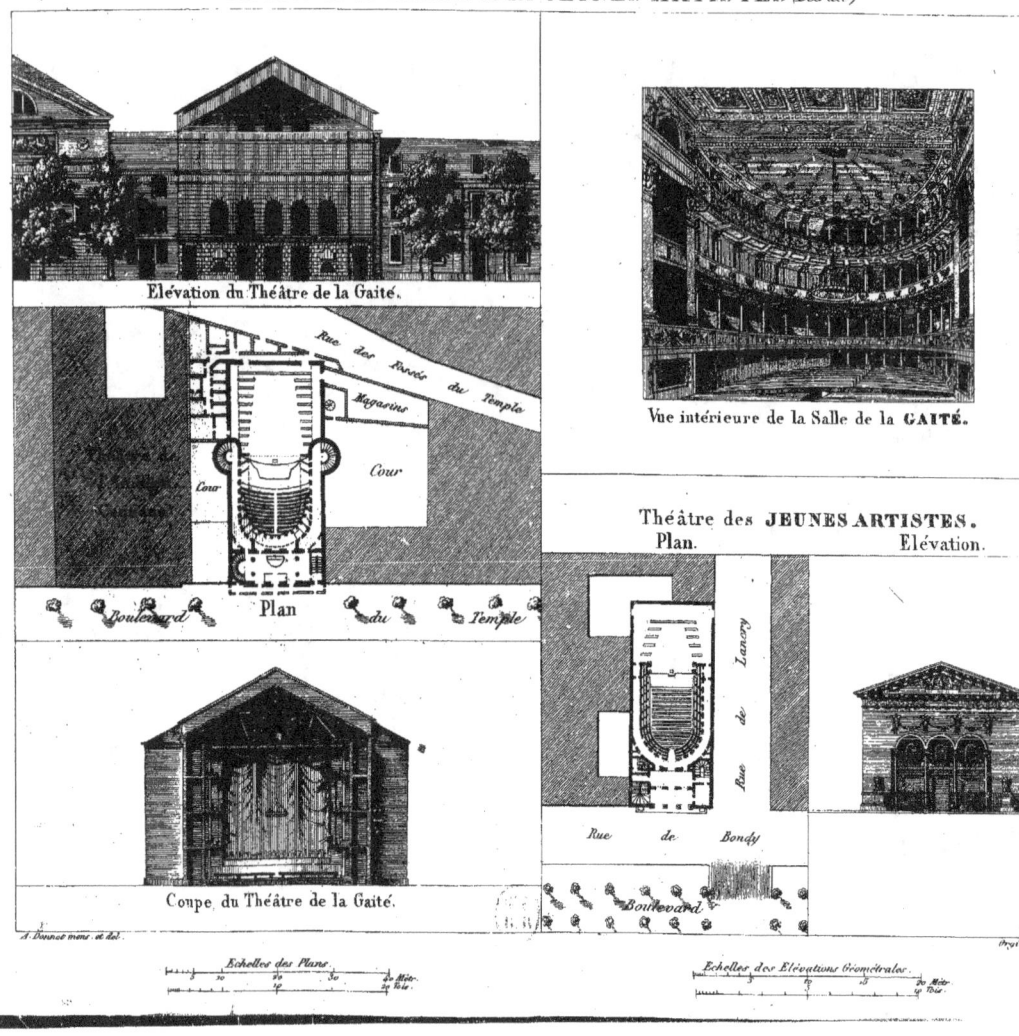

Théâtre du GYMNASE Dramatique.

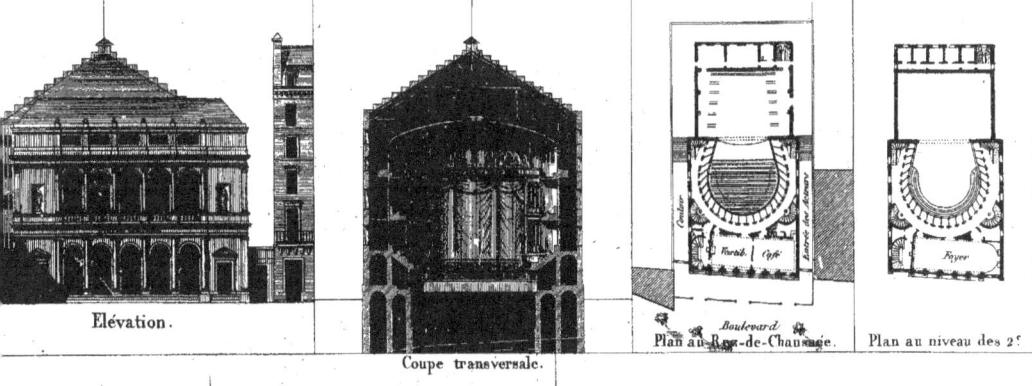

Elévation. — Coupe transversale. — Plan au Rez-de-Chaussée. — Plan au niveau des 2.

Coupe longitudinale.

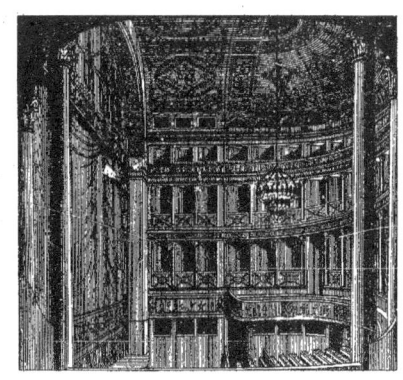

Vue intérieure de la Salle prise aux premières loges.

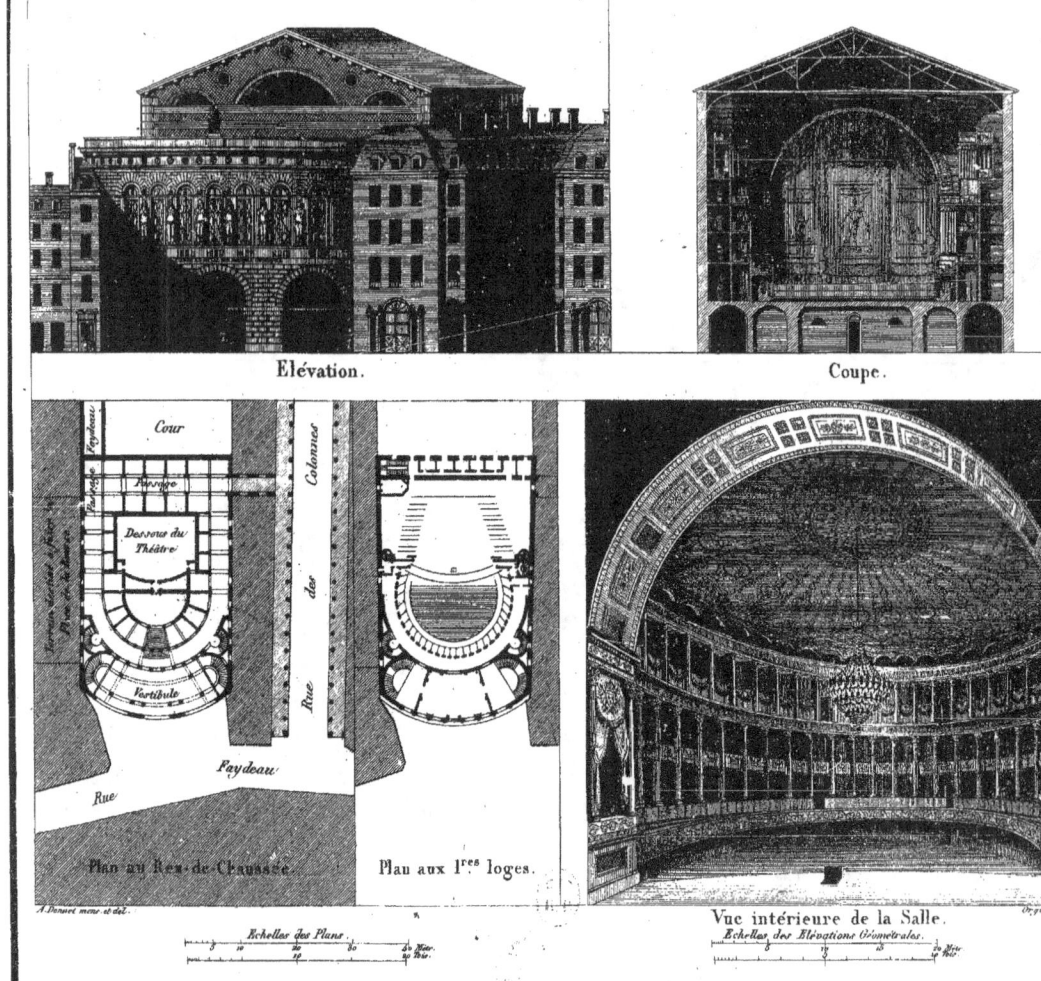

Théâtre de la PORTE ST. MARTIN.

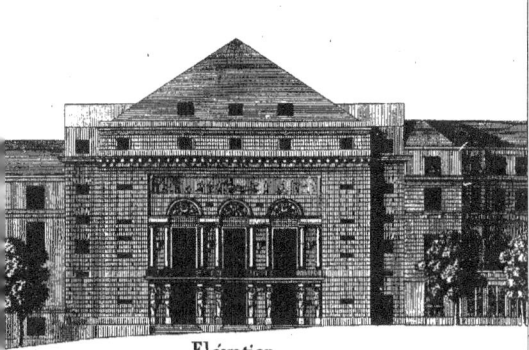

Elévation.

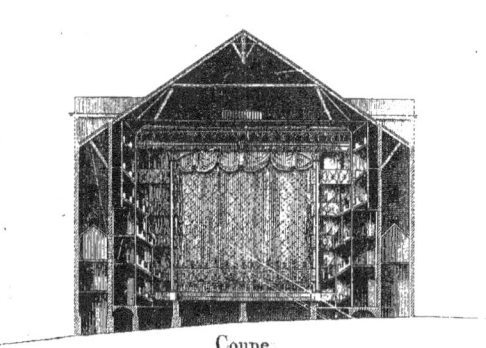

Coupe.

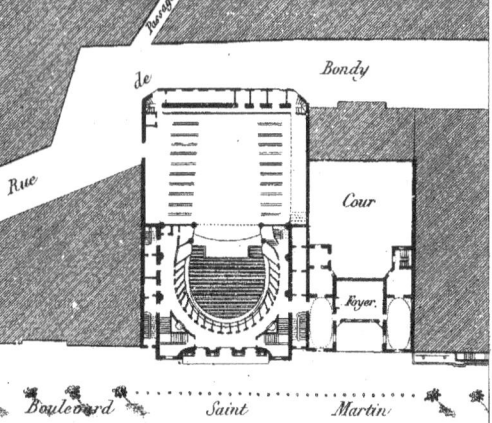

Plan au niveau des premières loges.

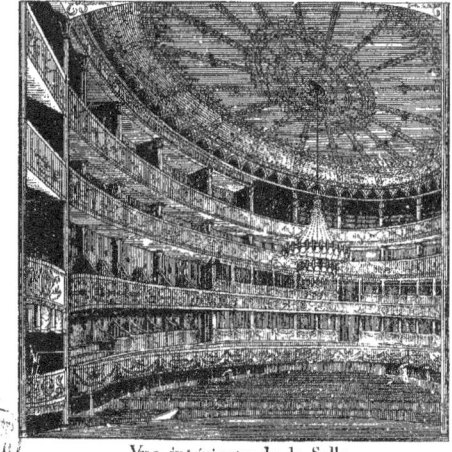

Vue intérieure de la Salle.

Echelles des Plans.

Echelles des Elévations Géometrales.

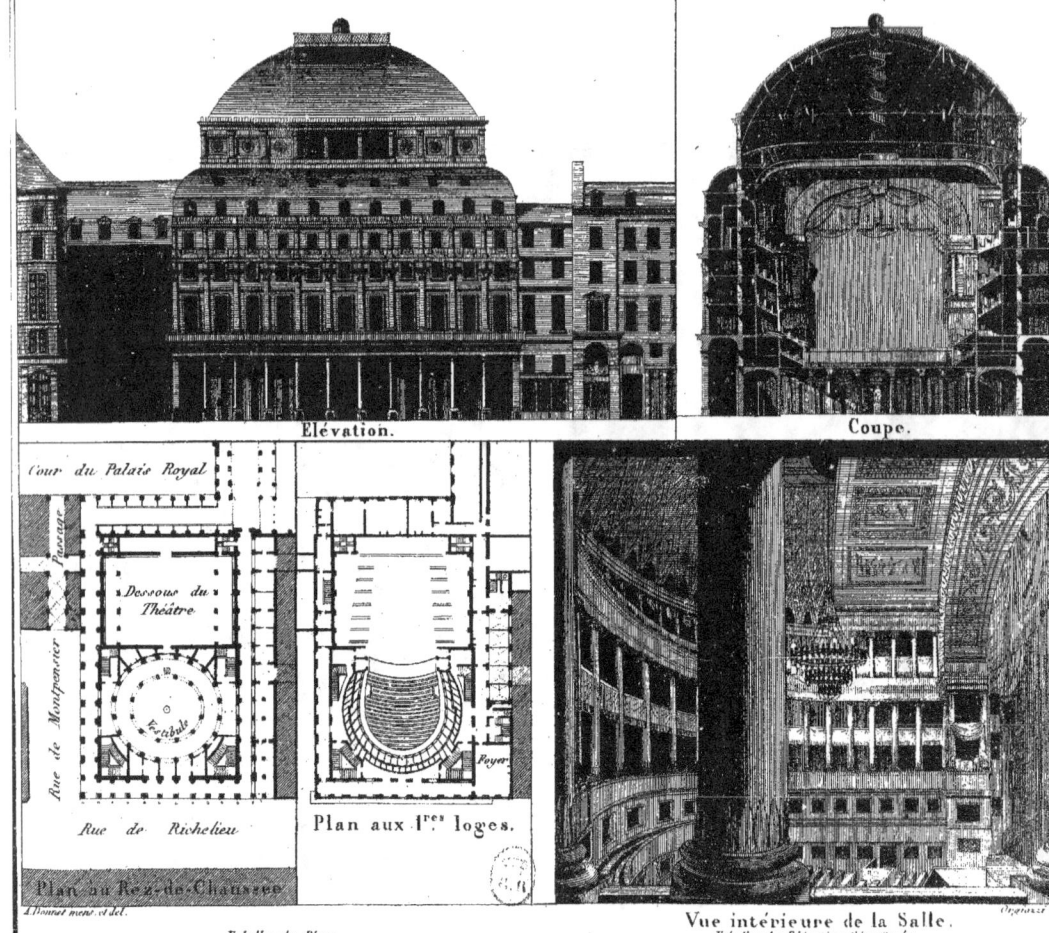

Théâtres de L'AMBIGU COMIQUE et de MOLIÈRE *(Fermé)*

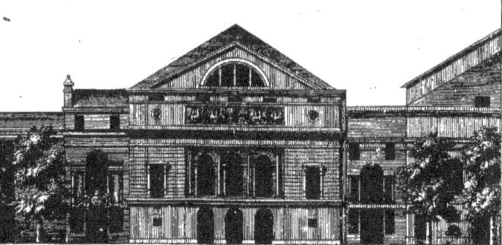
Elévation de l'Ambigu Comique.

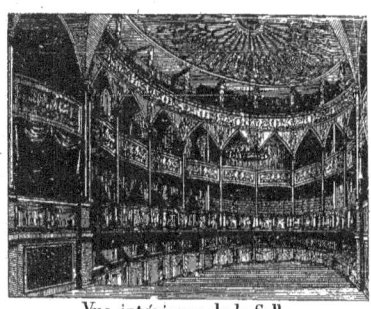
Vue intérieure de la Salle de L'AMBIGU COMIQUE.

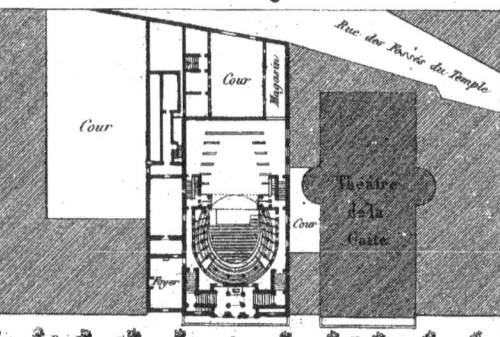

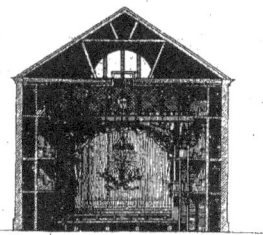
Coupe de l'Ambigu Comique.

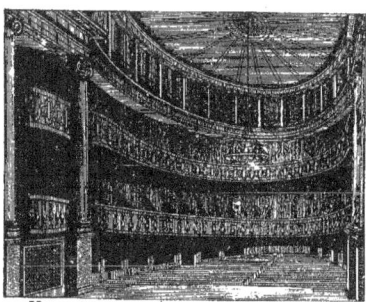
Vue intérieure de la Salle du Théâtre de MOLIÈRE.

Echelles des Plans.

Echelles des Elévations Géométrales.

Théâtre de **L'ODÉON** (Restauré en 1820)

Plan au Rez-de-Chaussée.

Coupe sur la longueur.

Coupes en travers
Coté intérieur au Théâtre — Pour l'intelligence de la disposition du Chassis de fer
Coté intérieur à la Salle — Pour l'intelligence de la disposition de l'avant scène et du Rideau

Vue intérieure de la Salle.

Echelles des Plans.
Echelles des Élévations Générales.

Théâtres LOUVOIS et du VAUDEVILLE.

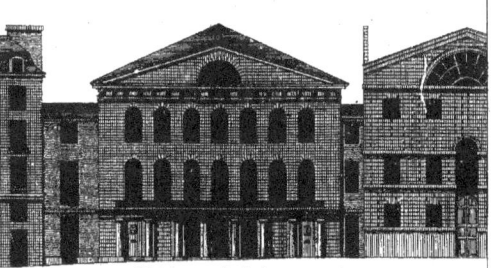
Elévation de Louvois.

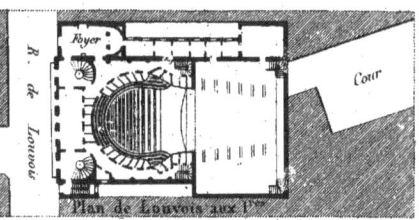
Plan de Louvois aux 1ᵉʳˢ

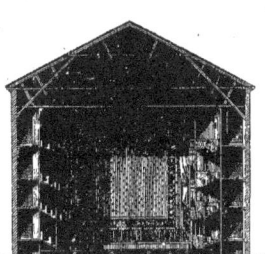
Coupe du Théâtre Louvois.

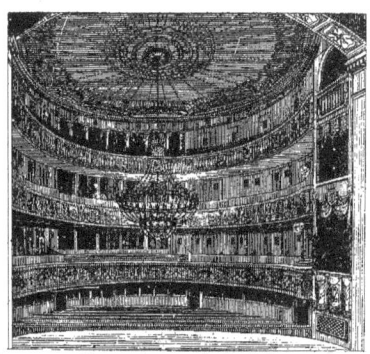
Vue intérieure de la Salle de LOUVOIS.

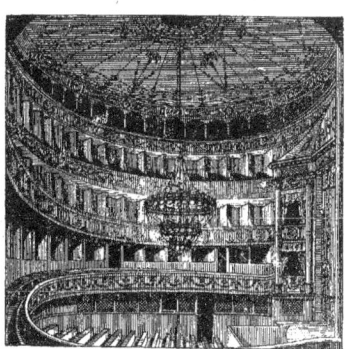
Vue intérieure de la Salle du VAUDEVILLE.

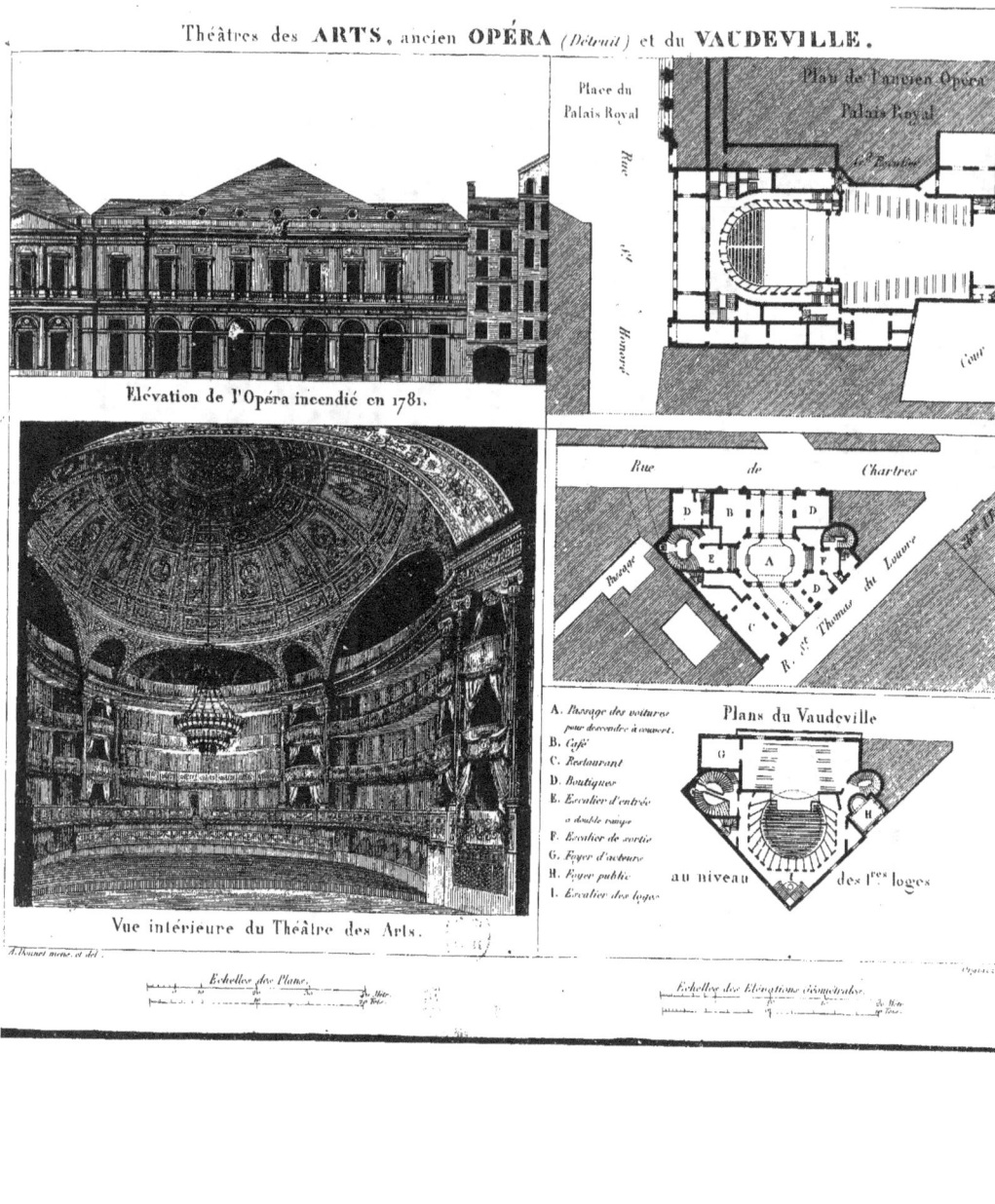

Théâtre des ARTS.

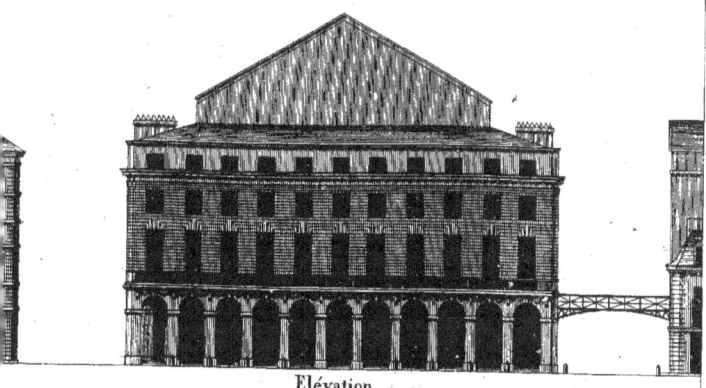

Elévation.

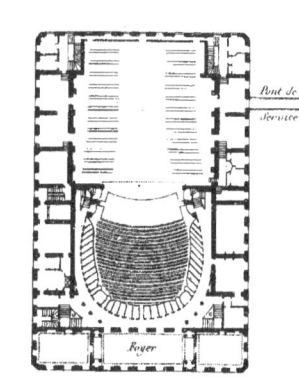

Plan au niveau des 1res loges.

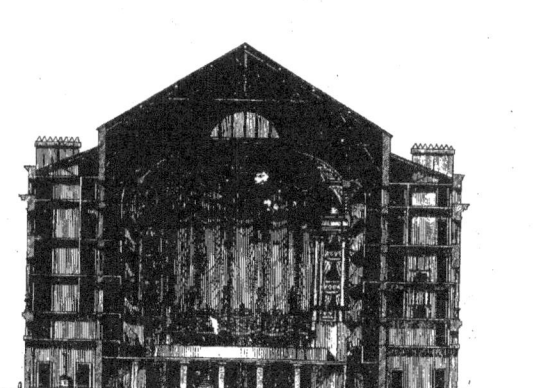

Coupe sur le diamètre de la Salle.

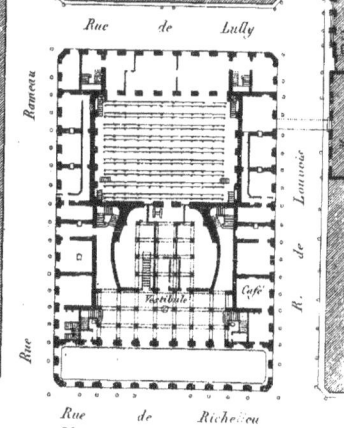

Plan au Rez-de-Chaussée.

CIRQUES OLYMPIQUES.

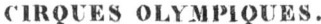

Théâtre OLYMPIQUE (Détruit.)

Pl. 16.

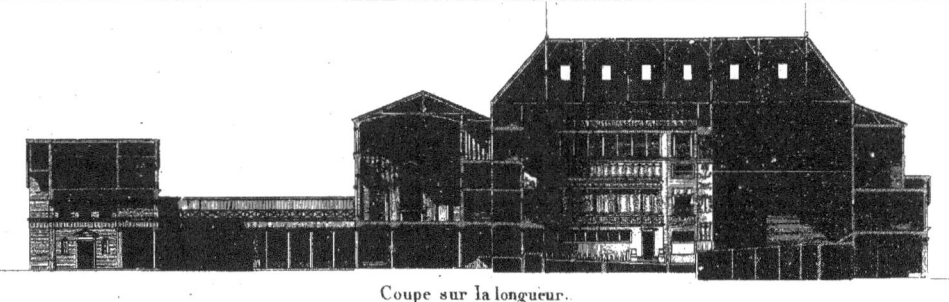

Coupe sur la longueur.

Élévation du Pavillon d'entrée sur la Rue.

Élévation du Pavillon d'entrée sur la Cour.

Plan au Rez-de-Chaussée.
Maisons et Jardins Particuliers

Maisons et Jardins Particuliers

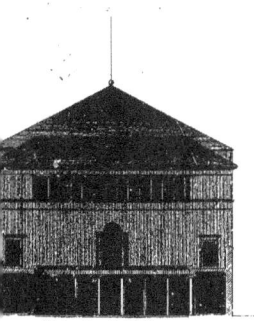

Élévation du Théâtre Coté de la Cour.

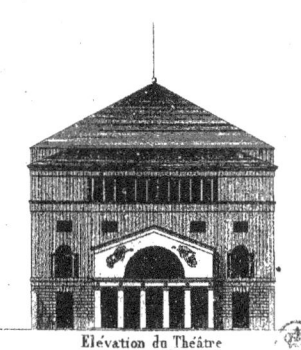

Élévation du Théâtre Coté du Jardin.

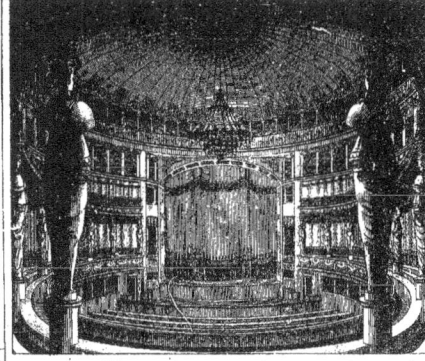

Vue intérieure de la Salle.

Echelles des Plans.

Echelles des Elévations Géometrales.

Théâtres du **CONSERVATOIRE** et **DE LA CITÉ** *(Détruit.)*

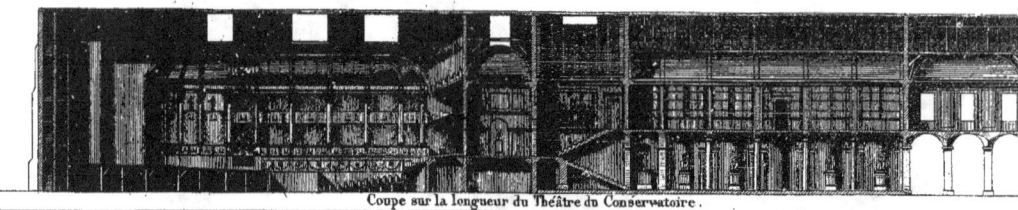
Coupe sur la longueur du Théâtre du Conservatoire.

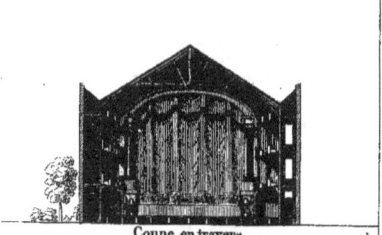
Coupe en travers.

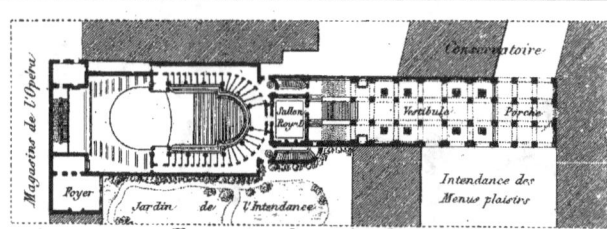
Plan au niveau des premières loges.

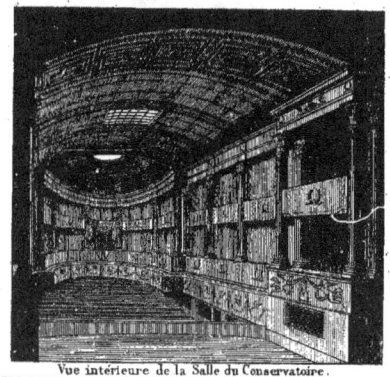
Vue intérieure de la Salle du Conservatoire.

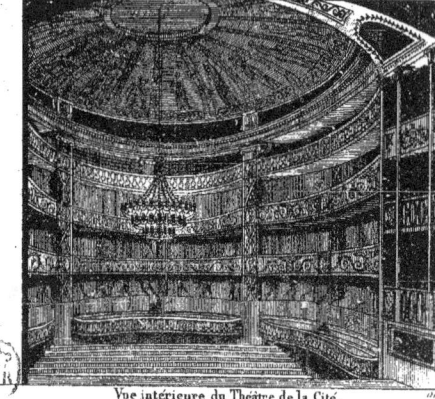
Vue intérieure du Théâtre de la Cité.

Échelles des Plans

Échelles des Élévations Géométrales

Théâtre du Palais des TUILERIES

Coupe transversale.

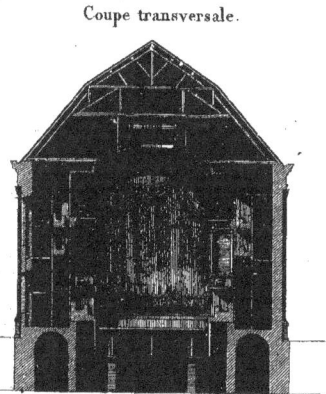

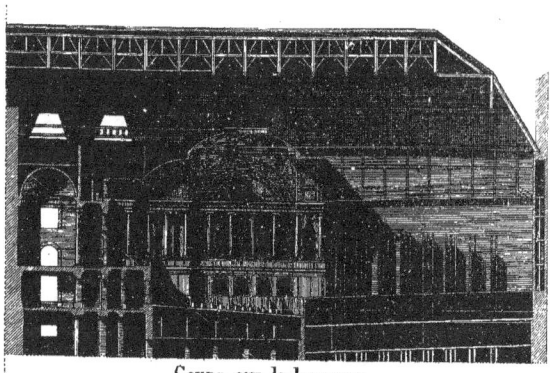

Coupe sur la longueur.

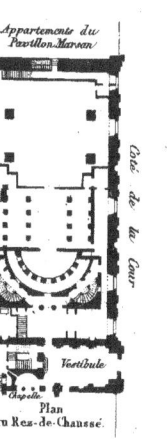

Plan du Rez-de-Chaussé.

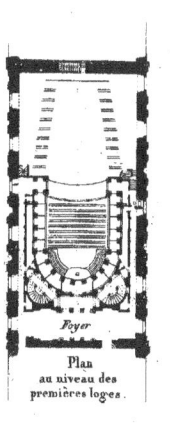

Plan au niveau des premières loges.

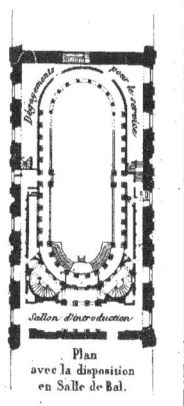

Plan avec la disposition en Salle de Bal.

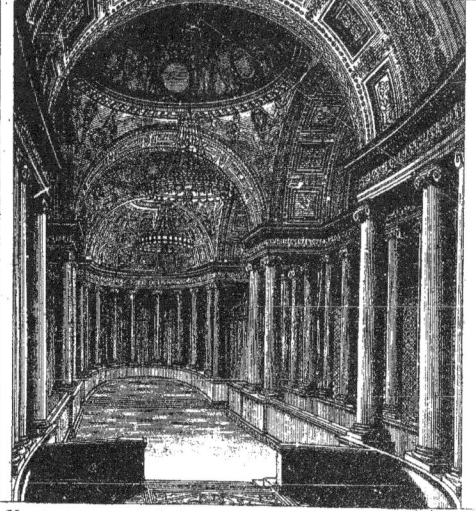

Vue intérieure de la Salle de Bal *Prise de l'entrée d'honneur.*

Théâtre de L'ACADÉMIE ROYALE DE MUSIQUE (Opéra.)

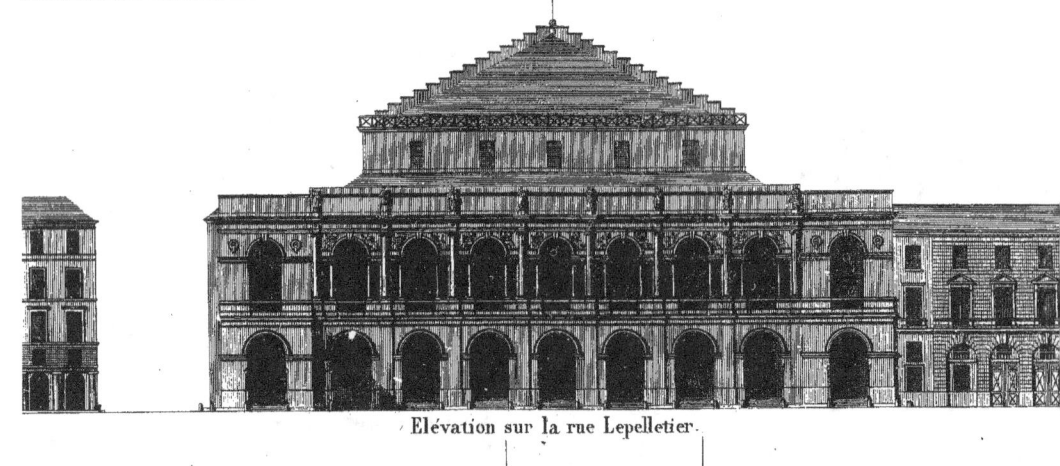

Elévation sur la rue Lepelletier.

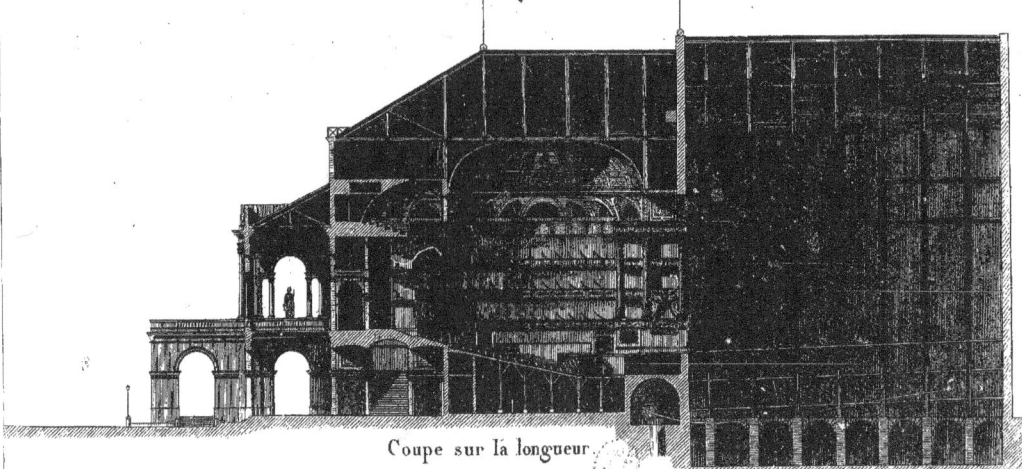

Coupe sur la longueur.

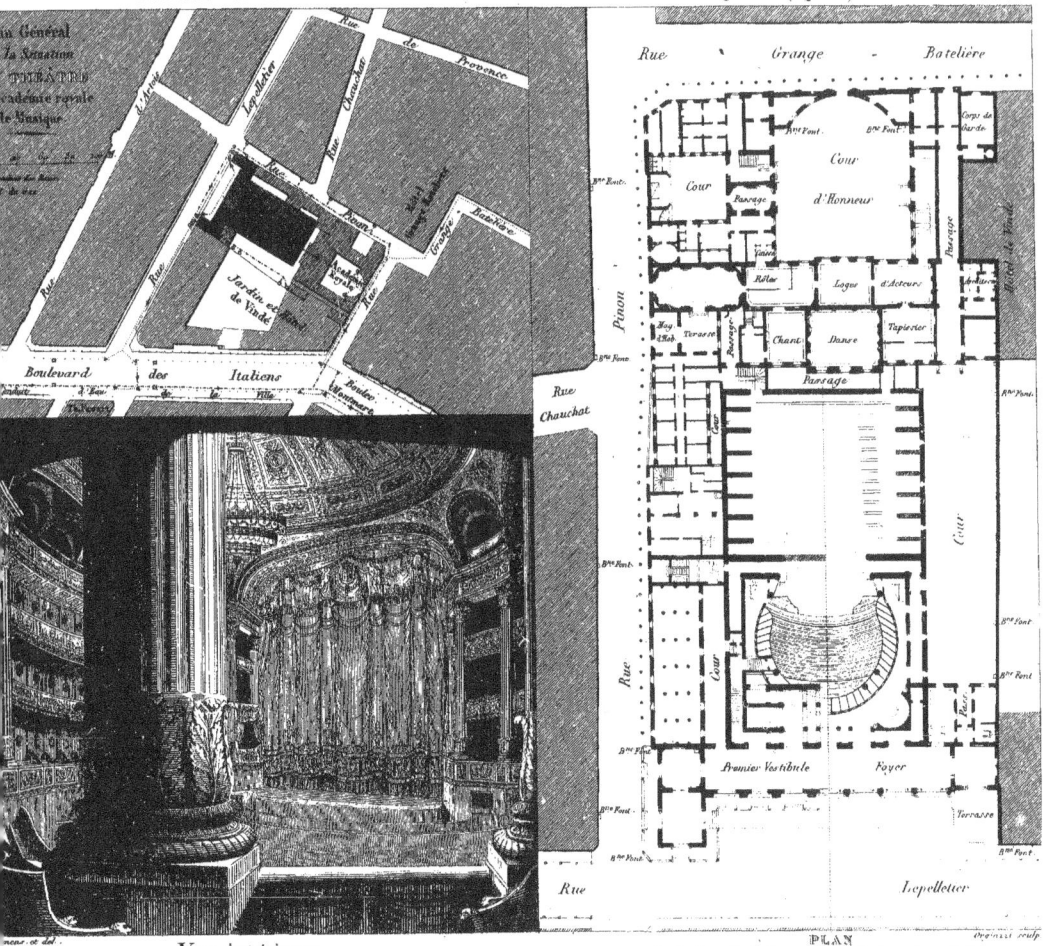

Théâtre de L'ACADÉMIE ROYALE DE MUSIQUE (Opéra)

Vue intérieure
Prise de la Loge de M. le Duc d'Orléans.

PLAN
Coté pris au Rez-de-Chaussée. Coté pris au niveau du Foyer.

Théâtre FRANÇAIS (Restauré en 1822.)

Coupe sur la longueur.

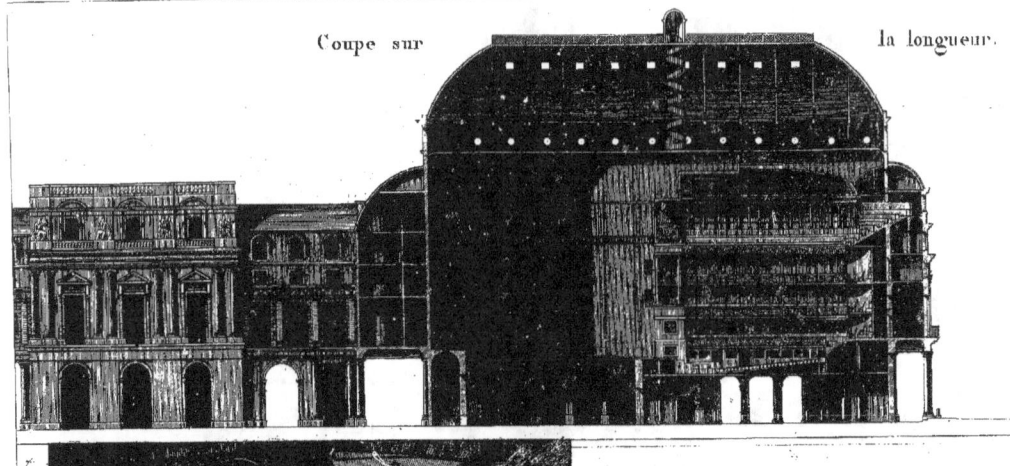

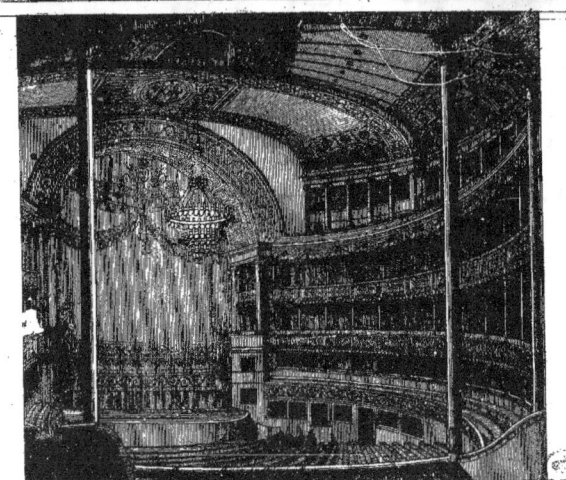

Vue intérieure de la Salle.

PLANS
de la partie comprenant la Salle.

au niveau du Parterre. au niveau de la 2.ᵉ Gallerie.

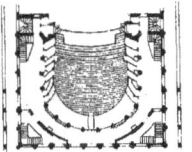
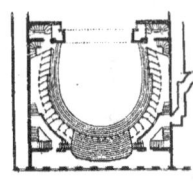

Rue de Richelieu

Théâtres du PANORAMA DRAMATIQUE et du MONT PARNASSE

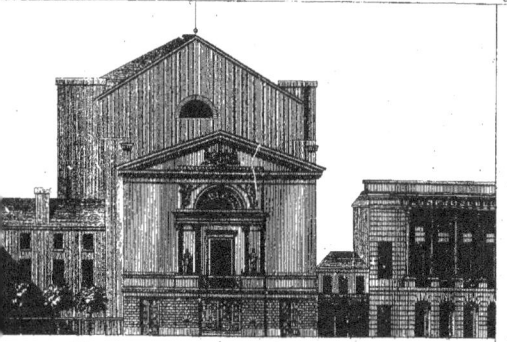
Elévation du Panorama Dramatique

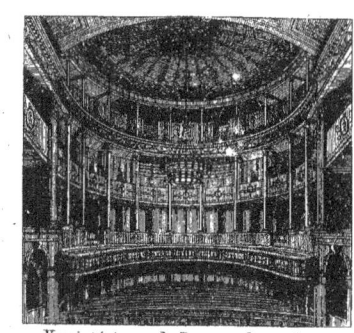
Vue intérieure du Panorama Dramatique

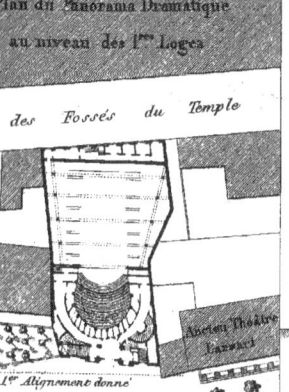
Plan du Panorama Dramatique au niveau des 1res Loges

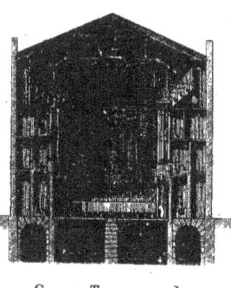
Panorama Dramatique
Coupe Transversale

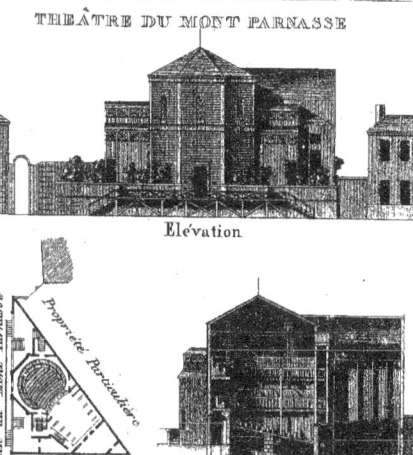
THÉÂTRE DU MONT PARNASSE
Elévation
Plan au niveau des 1res Loges
Coupe sur la longueur

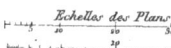
Echelles des Plans
Echelles des Elévations Géométrales

DIORAMA et WAUXHALL

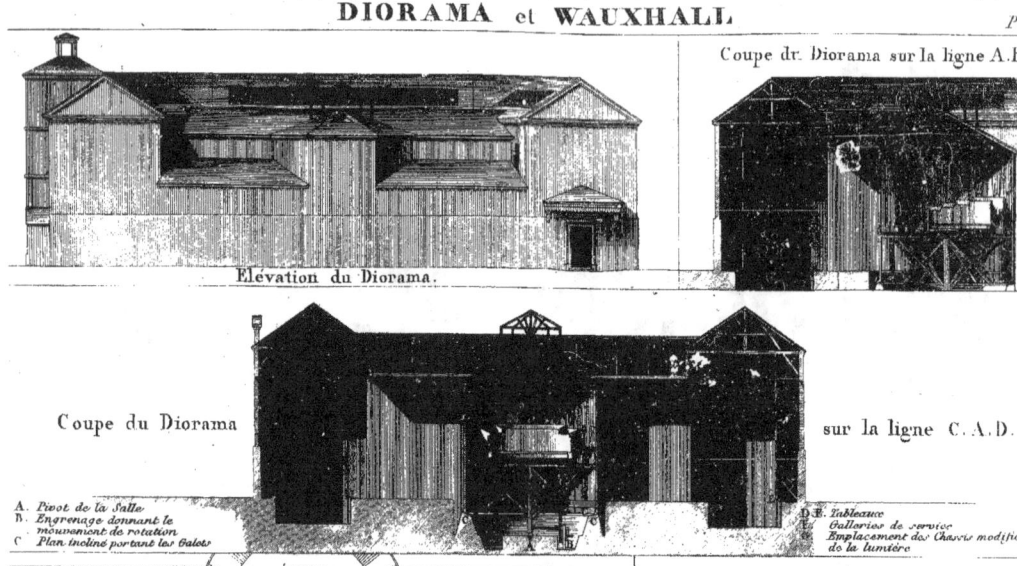

Elévation du Diorama.
Coupe du Diorama sur la ligne A.B.
Coupe du Diorama sur la ligne C.A.D.

A. Pivot de la Salle
B. Engrenage donnant le mouvement de rotation
C. Plan incliné portant les Galets

D.E. Tableaux
E. Galleries de service
Emplacement des Chassis modificat. de la lumière

PLAN GÉNÉRAL du Diorama et du Wauxhall

A. Salle tournante
B. Avant-scène
F.G. Étendue des Tableaux
H. Entrée
I. Logement

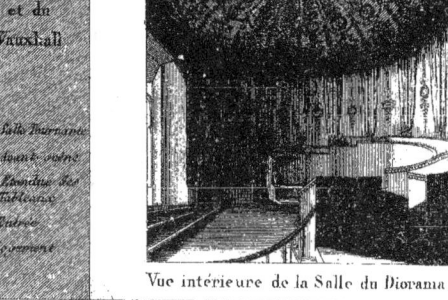

Vue intérieure de la Salle du Diorama

Echelles des Plans
Echelles des Élévations géométrales

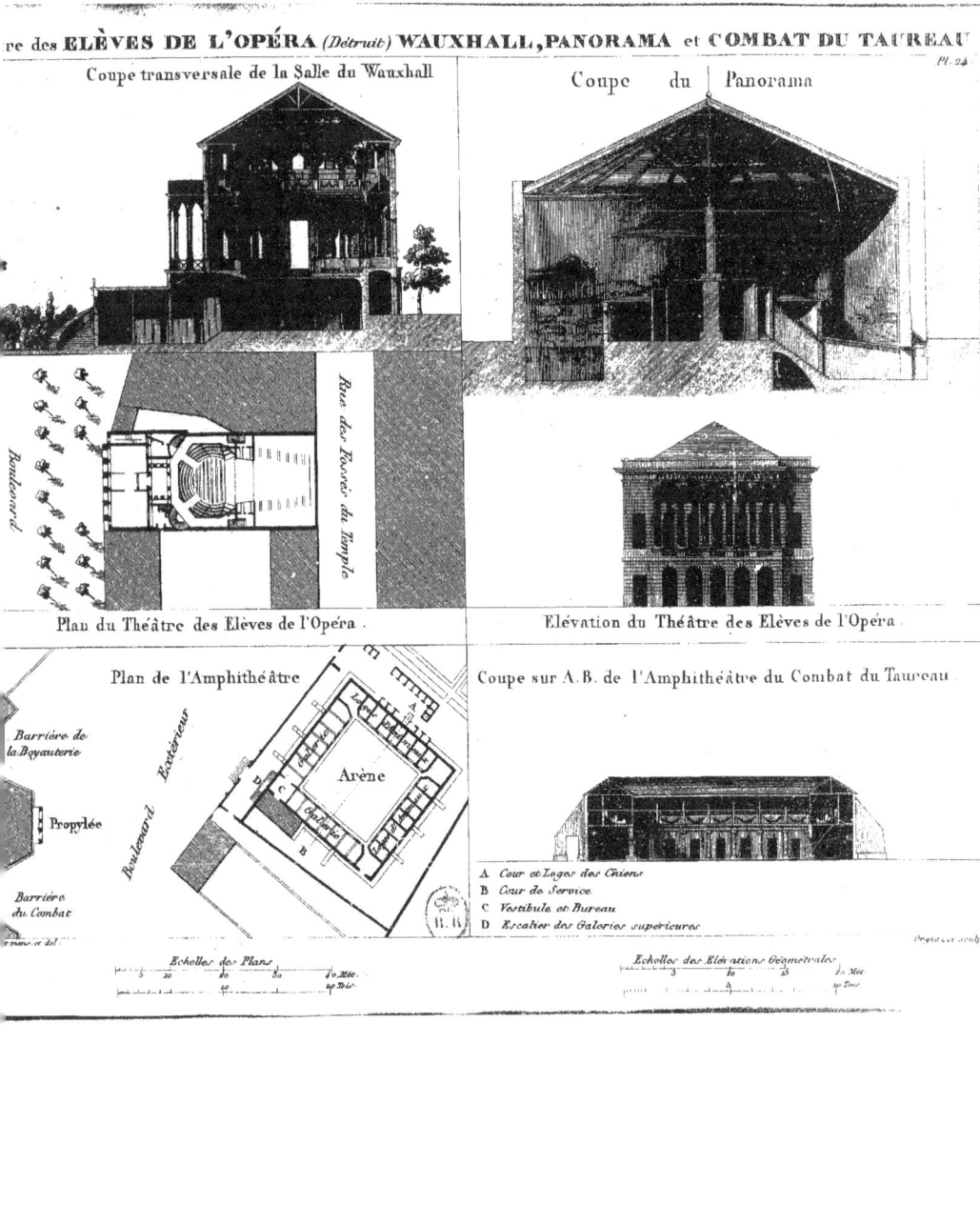

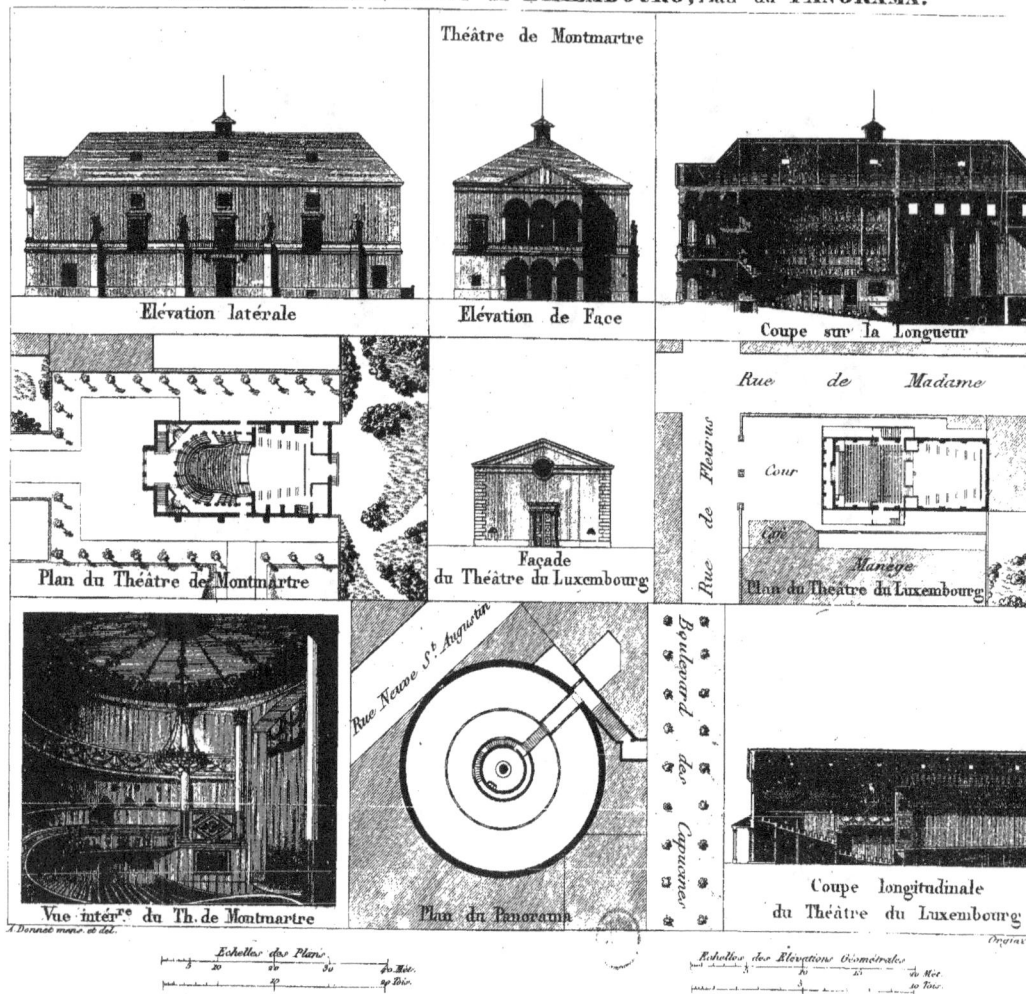

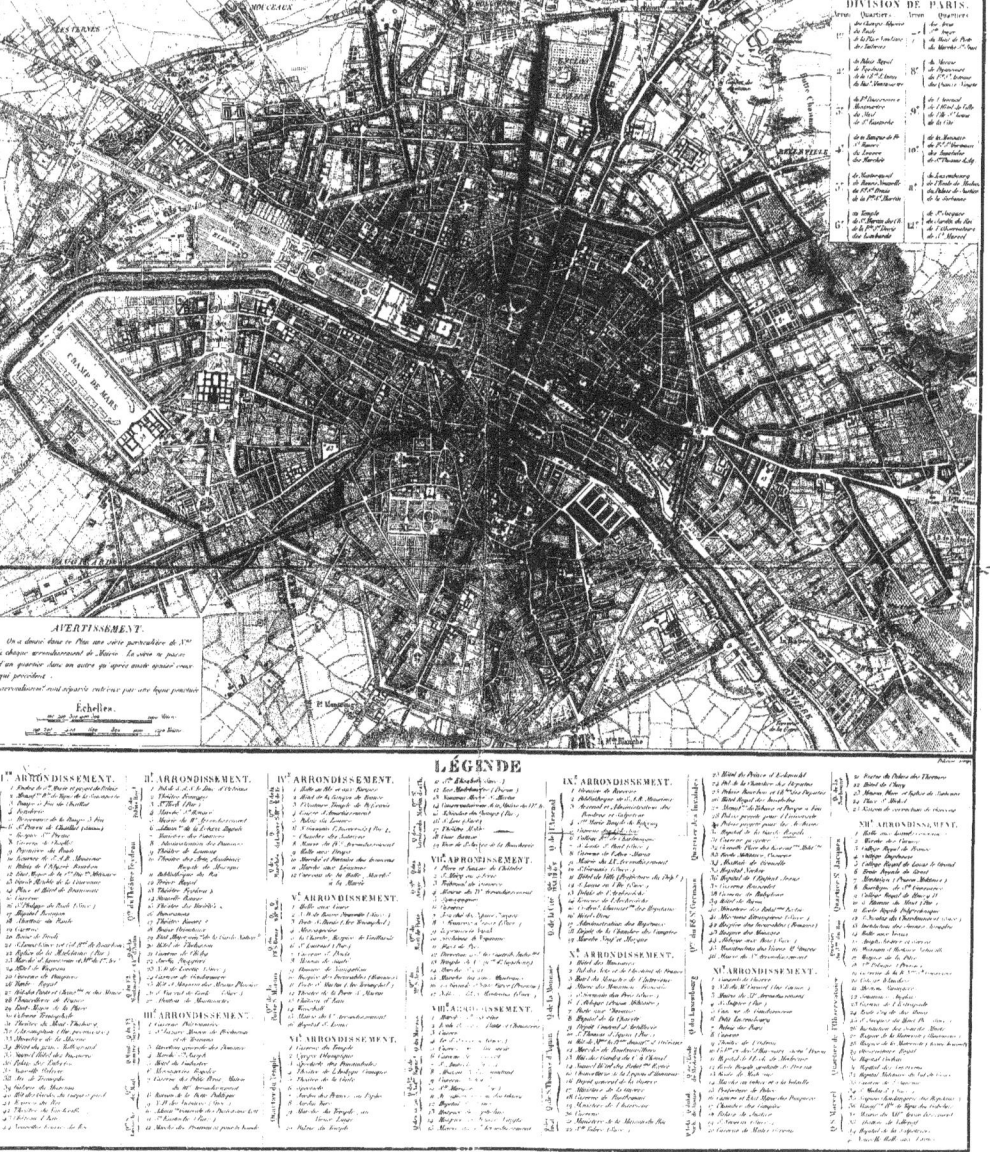

www.ingramcontent.com/pod-product-compliance
Lightning Source LLC
Chambersburg PA
CBHW030127230526
45469CB00005B/1837